गुलदस्ता

Chandra Mishra

"गुलदस्ता बिखरे फूलों का"
[BOUQUET OF POEMS]

चन्द्र भूषण मिश्र

गुलदस्ता Chandra Mishra

To order additional copies of this book, contact
Toll Free 800 101 2657 (Singapore)
Toll Free 1 800 81 7340 (Malaysia)
orders.singapore@partridgepublishing.com

www.partridgepublishing.com/singapore

गुलदस्ता

Chandra Mishra

आभार

बिखरे फूलों को इकट्ठा करने में मेरी धर्मपत्नी आरती का बहुत बड़ा योग दान रहा. यह तभी संभव हो पाया जब पन्नो पर लिखे हमारे कबिताओं को सजो कर रक्खा. ये कबितायें हम पार्टियों में सुनाने के लिए लिखा करते थे. पार्टी ख़त्म होने पर शर्ट के जेब में रख लेते थे. शर्ट धोने के समय पॉकेट टटोलने पर जो भी कागज़ मिलता आरती उसे सम्हाल कर रखा करती थी. आज वही कागज़ के टुकड़ो पर लिखी गयी कबितायें - जिसे हम **बिखरे फूलों** की संज्ञा दे रहे हैं, एक गुलदस्ते का रूप ले लिया. हमारी पत्नी को इसका श्रेय जाता है. मैं उनका आभारी हूँ.

इस गुलदस्ते में कई तरह के फूल आपको मिलेगे. आप अपने पसंद के फूलों का सुगंध ले. यदि और फूलों के सुगंध की इच्छा हो तो आप गुलदस्ते से इसका आनंद ले सकते हैं.

समर्पित

 यह गुलदस्ता मैं अपनी स्वर्गीय माता जी श्रीमती शुभवंती देवी मिश्र को समर्पित करता हूँ. बिना उनके आशीर्वाद के यह सम्भव नहीं हो पाता.

दो शब्द

यह गुलदस्ता आपको समर्पित करते हुए हमें हर्ष हो रहा है.
आशा करता हूँ की आप को पसंद आयेगा. आपसे आग्रह है
की त्रुटियों को सम्हल कर पढ़ेगें. यदि आप को अच्छा लगे
तो औरों को भी इसका पठन करने के लिए प्रोत्साहित करें.
अगर आप को त्रुटियों को बताना हो तो हमें अवश्य लिखें.

हमारा इ-मैलः　　　cbm_91@hotmail.com
　　　　　　　　　Mishra.cb@gmail.com
　　　　　　　　　cbmishra@yahoo.com

गुलदस्ता

Chandra Mishra

गुलदस्ता

Chandra Mishra

कविता

गुलदस्ता

Chandra Mishra

वर्षा

लड़ना देख पवन बादल का,
पवन बली बादल से.
कुछ बादल लड़ लड़ के भागे
कुछ दूर खड़े कायर से.

लगा थपेड़ा पवन उसे,
देखो अब खूब नाचता .
कभी इधर कभी उधर,
ब्योम में खूब घुमाता.

बोझिल मन बादल विह्ल,
हो काला पड़ता जाता.
क्या करे उसे न सूझे,
क्रंदन करता चिल्लाता.

बादल क्रंदन अश्रु देख,
जग का प्राणी मुस्काता.
हरी भरी धरती को करने,
कृषक खड़ा हो जाता.

डरा समाज

गूंगा है ! यह समाज हमारा,
कैसे रह गया मौन,
कहानी आगे कहेगा कौन?
बहरे है क्या? साथी सब ये.
बैठे साधे मौन
कहानी आगे कहेगा कौन?
सूझ न पाता राह इसे अब,
क्या अँधा है?
देखो खड़ा है मौन.
कहानी आगे कहेगा कौन?
उठ तू ही कह डालो सब
तोड़ो अब तो मौन,
कहानी आगे कहेगा कौन

Chandra Mishra

कायर समाज

जो समाज हो डर कर जीता,
डर कर खाता डर कर पीता.
डर डर कर हो काम वह करता,
मरता रोज नहीं वह जीता
उस समाज से क्या तुम लोगे,
वह समाज क्या तुमको देगा.
जिसकी कुछ पहचान नहीं
जिसकी कुछ ना इज्जत अपनी,
जिसमे अब भी जान नहीं.
वह तो अब बेजान सा चलता,
मरता हर पल नहीं वह जीता

गुलदस्ता

Chandra Mishra

व्यथा मन की

मै अपना परिचय खो डाला,
कौन हू मै? क्या हू मै?
यहाँ आकर क्या कर डाला,
मै अपना परिचय खो डाला.
सोचता हू क्यों मै आया
किस जनम का सजा हूँ पाया,
जंगल में मंगल समझा था,
लेकिन काला पानी पाया.
कभी कभी सुखमय जीवन,
दुःख मय क्यों हो जाता है.
सुख से दुःख का दुःख से सुख का,
कैसा विचित्र यह नाता है.
किस पहलु को देखू पहले,
सब सुख दुखमय हो जाता है.
जब अपनों से दूर रहे तो,
जीवन दुखमय हो जाता है.

गुलदस्ता

मै बेदिल,

मै बेदिल,
दिल को हलते देखा,
दिल को मचलते देखा,
सूरज को ढलते देखा,
चाँद निकलते देखा ,
मै बेदिल,दिल को हलते देखा
जब आयी अँधेरी राते,
आसमा की थी कुछ बाते
तारो के संग
इठलाती ज्यो पी के भंग,
कुछ रंग सुहाने देखा,
मै बेदिल, दिल को मचलते देखा,
हमने बसंत का उड़ता गुलाल देखा,
किसी साज वाले का टूटा सितार देखा,
बरसात की रातों में उठता गुबार देखा,
टूटे दिल में फिर से संचार देखा,
मै बेदिल,
दिल को हलते देखा.
दिल को मचलते देखा

कठिन समय

अंदर बाहर बड़ी घुटन है,
यह छन जीना बड़ा कठिन है,
कांटे तो काटें है आखिर,
फूलों में भी बड़ी चुभन है.
इस युग की उपलव्धि यही है,
हर चेहरा टुटा दर्पण है,
अंदर बाहर बड़ी घुटन है,
यह छन जीना बड़ा कठिन है
रिश्ते नातो से तो अच्छा,
मेरे घर का सूना पन है.
अंदर बाहर बड़ी घुटन है,
यह छन जीना बड़ा कठिन है
यूँ तो बाँहों में भरते हो,
लेकिन अंदर बेगाना पन है,
अंदर बाहर बड़ी घुटन है,
यह छन जीना बड़ा कठिन है.

Chandra Mishra

आशा और अनुभव

देखो कितना सूना पन है,
कहीं न थोड़ा अपना पन है,
तुम आये तो समझ में आया,
औरो में बेगाना पन है.
सात समुंदर पार किया तो,
समझा अपने लोग मिलेगे,
साथ रहेगे, साथ उठेगे,
साथ-साथ दुःख सुख बाटेगे,
पर देखा वह तो भ्रम था,
वह केवल अनजाना पन था,
देखो कितना सूना पन है,
कहीं न थोड़ा अपना पन है,

कल्पना

उसको देखो,
क्या करता है,
क्यों वह जीता,
वह क्यों मरता है,
वह क्यों जाता है,
क्यों वह आता है,
उससे उसका क्या है नाता,
पता न चलता, न वह बताता,
आते जाते सिर्फ मुस्कराता,
कितनो को वेधर्म किया है,
कितने वेधर्मी हो जाते,
कुछ तो रह कर है पछताते,
कुछ तो मुह से लार टपकते,
सच्चा तो बस वही है साथी
जो दुसरे का दुःख सुख बांटे.

गुलदस्ता

Chandra Mishra

स्वागत नव वर्ष

हम सब बैठे खुशियों से,
समुदाय रहा सब जागा,
देखो नूतन वर्ष के आते
वर्ष पुरातन भागा.
नशा हमारा शोक प्रदर्शित,
हर्षोंल्लास उचित अभिवादन
स्वागत करो नव वर्ष का,
ध्वनी से, गायन व् वादन,
कह दो शुभ नव वर्ष सभी को,
बाकी कोई न रह जाये,
भगवन देना सुख समृद्धि,
सदबुद्धि सभी को आये,
मेल मिलाप बढ़े इतना,
सब सुखी और खुशहाल रहे,
दुःख ना मिले कभी किसी को,
की हर पल वह बेहाल रहे.
स्वागत तेरा नव वर्ष ,
स्वागत तेरा- स्वागत तेरा,
स्वागत तेरा प्रतिपल सहर्ष,
स्वागत तेरा- स्वागत तेरा.

स्वागत प्रभात

मंगल प्रभात की बेला में,
तुम आना प्रियतम तुम आना,
स्वागत करता पवन सुहाना,
स्वागत करती पुष्प लताएँ,
स्वागत में प्रकृत बिखेरी,
अगणित मोती की मालाये,
चिड़ियों की चाहकान सुहानी,
मनोरंजन का वृहद् खजाना,|तुम आना|
स्वागत में तेरे सूर्य रश्मि,
लाल कालीन बिछाया है,
स्वागत में तेरे पवन बेग,
पुष्प सुरभि फैलाया है,
स्वागत गान करे चिड़िया,
आना ! तुम भूल न जाना |तुम आना|
स्वागत का तो समय नियत है,
देखो प्रियतम भूल न जाना,
मंगल पूजा की थाली है,
देर न करना तुम आना
आँख विछाये बैठी हूँ,
अपनी छवि हमको दिखलाना।|तुम आना|

गुलदस्ता

स्वागत प्रियतम

मंगल प्रभात के बेला में.
तुम आना प्रियतम तुम आना,
मलयज सुरभि मंद मस्ती में,
स्वागत करती रवि की किरने,
मोती के दाने बिखरे पग में,
चरणों को शीतल करती,
आज तुम्हारा स्वागत है,
देखो कही भूल ना जाना, |मंगल|
अम्बर की लाली ही,
स्वागत राह गलीचा है,
पुष्प परागों युक्त वायु ही,
सुगन्धित इतर समूचा है,
मधुर चहकना चिड़ियों का ही,
स्वागत गान तुम्हारा है,
देर ना करना आने में,
ठीक समय पर तुम आना, |मंगल|

21

Chandra Mishra

ले चल मेरी नैया

सन सन सन सन हवा चले,
बहे पवन पुरवैया,
आजा माझी आजा रे,
ले चल मेरी नैया.

नदी नार का सैर किया,
और घूमाँ ताल तलैया,
झील का मुझे सैर करादे,
ले चल अब तो नैया.|आजा|

जहां कमल की खुसबू आये,
हंस लगाये गोता,
लहर उठे ना बड़ी जहां पर,
जल निर्मल हो भैया,| आजा |

सारा झील घुमाना मुझको,
बचे न कुछ भी भैया,
मन राम जाये जहाँ पर मेरा,
वही पर ले चल नैया, |आजा|

गुलदस्ता

Chandra Mishra

हवा एक गर्म सी..

हवा एक गर्म सी चली है अभी,
कुछ कुछ सोंधी सी महक लिए ,
कुछ कुछ फूलों की गमक लिए,
एक जानि पहचानी सी कसक लिए,
हवा एक गर्म सी चली है अभी,

कुछ चहल पहल हलचल सी हुयी थी अभी,
किसी के चलने की आवाज तो आई थी अभी,
कुछ खनकने की आवाज तो आयी थी अभी,
हवा एक गर्म सी चली थी अभी,

मै जग रहा था या सोया था,
हकीकत या सपनों में खोया था,
जो भी था सुहाना सा लगा सभी,
हवा एक गर्म सी चली थी अभी,

सुगंधों का ढेर लिए कोई आया क्या
जब मेरी आँखे खुली तो पाया क्या,
एक चेहरा झुका था मेरे चेहरे पर अभी
हवा एक गर्म सी लगी है अभी.

गुलदस्ता

Chandra Mishra

आग्रह

खिल गया एक फूल गुलाब की डाल पर,
महका दिया चमन, भौरों की गुंजार पर,
महक अभी फूलों की और भी बाकी,
बैठा हूँ पिलाता जा प्याले पै प्याला साकी।

औरों की महक में गुलाब मद्धिम पड़ सकता है,
ध्यान तेरा मेरे से कही और तो पड़ सकता है,
तृस कर दो पीने की तलब कुछ ना रहे बाकी,
बैठा हूँ पिलाता जा प्याले पै प्याला सकी।

निकल कर सीधे चला राह पर तो क्या बात,
कुछ बड बड़ाया नहीं राह में तो क्या बात,
डगमग पांव ना पड़ें तो समझो नशा है बाकी,
बैठा हूँ पिलाता जा प्याले पै प्याला साकी,

अभी तो शुरू किया क्या ख्याल तेरा,
परवाह नहीं है कितना हिसाब मेरा,
बता देना गर रह जाये हिसाब बाकी,
बैठा हूँ पिलाता जा प्याले पै प्याला साकी।

गीत

गुलदस्ता

आशा और अभिलाष

आशा और अभिलाष की मिली हमें पहली किरण,
जिज्ञासा बड़ी थी शर्ते खड़ी थी, जीतेगा कौन?
मैं मैं पर अड़ी थी, बच्ची मिली जब वे रह गए मौन ..
| मिली हमें पहली.. |

खुश थे हम सब खुश था परिवार,
ख़ुशी का माहौल था, सब थे खुशहाल
बच्ची के आने से, महक उठा सारा भवन
| मिली हमें पहली.. |

आज का दिन था, बड़ी शुभ घड़ी थी,
वे गए थे हर, मै जीत पर खड़ी थी,
बच्ची के क्रंदन से, हर्षित था मानस जन
| मिली हमें पहली.. |

लौट आया मेरा और उनका बचपन,
लौट आया उनका भी जो साठ थे या पचपन,
कोई बना घोड़ा, कोई चले घुटन घुटन
| मिली हमें पहली.. |

मुन्ने की शादी है

आज मेरे मुन्ने की शादी है.
वहाँ बज रहा बाजा,
यहाँ सारे बाराती है,
आज मेरे मुन्ने की शादी है.
वहाँ हो रही आतिशबाजी
यहाँ पर दिल जलती है,
आज मेरे मुन्ने की शादी है.
पता नहीं समधन मेरी,
पतली या मोती ताज़ी है
आज मेरे मुन्ने की शादी है.
भोजन पर यहाँ हंसी मजाक,
वहा पर गाली गाती हैं,
आज मेरे मुन्ने की शादी है.

देश प्रेम

ध्वज को आज लहराते हुए,
खुशियों से मुस्कराते हुए,
यादो को तेरे सजोये हुए,
सपनो को तेरे पिरोये हुए,
मोतियों की माला है उनके लिए
जो लौट कर ना आये,
फूलों की माला है उनके लिए
जो लौट कर है आये,
निरंतर प्रगति प्रतिपल करते हुए,
कष्टों से सम्हल कर निकलते हुए ,
वादों को तेरे निभाते हुए,
कदम- कदम पर गीत गाते हुए,
मनन हमारा है उनके लिए
जो लौट कर ना आये,
नमन हमारा है उनके लिए
जो लौट कर हैं आये .

Chandra Mishra

दादा लादो फुग्गा

घंटी बजी फोन उठा कर,
बोला मेरा बच्चा
पापा-पापा मम्मी से कहना,
बन गया मै चच्चा,
टैक्सी ढूढ के लाने में,
मै था बहुत ही भीजा,
इसीलिए भगवान दिया,
मुझे नन्हा एक भतीजा,
सावन मास में मोर नाचे,
बतक मारे गोता,
श्रीमती जी झूम के नाचे,
पाया जब से पोता,
कोयल बोले, मैना बोले,
औरो बोले सुग्गा,
घर से मेरा पोता बोले,
दादा लादो फुग्गा.

गुलदस्ता

साल गिरह

ममता व् समता का पार किया एक वर्ष,
तुमने हमे जाना, हमने तुम्हे जाना,
हम एक दुसरे को अच्छी तरह पहचाना,
यु चलती रहे जिंदगी, न हो कोई संघर्ष, |पार किया|
तुमको होगा हर्ष, हमको भी है हर्ष,
तुमने सम्मान दिया, हमने दिया मान,
खुशियों का आलम हो, बनी रहे शान
हर मुश्किलों में, मिलता रहे ज्ञान,
गम बाट लेगे हम, सारा सहर्ष, | पार किया|
जीवन की बगिया के पौधे हरे हो,
छोटे से उपवन में फूल भी खिले हो,
महक उनकी पहुचे, जो दूर भी खड़े हो,
जो भी यहाँ से गुजरे, उसे हो हर्ष, |पार किया|
जिन्दगी यो ही गुजर जाय तो अच्छा होगा,
पार कर लेगे तूफानी सागर भी,
हौसला ऐसा रहे तो अच्छा होगा,
तब सुख ही सुख होगा, होगा मन में हर्ष, |पार किया|

गुलदस्ता

आशिर्बचन

आज के दिन हम सबकी ए दुआ
खुश रहो, बढ़ो और बढ़ते रहो,
कभी ना कोई कठिनाई आये,
सफलता की राहों पर बढते रहो,|आज|

कभी ना तुम पर बिपत्ति कोई छाए,
कभी ना धूमिल छवि तेरी होए,
जिससे सिसक कर मन मेरा रोये,
पग पग हमेश बढ़ते ही रहो.|आज|

जीवन तुम्हारा हरा ही रहे,
चरित्र तुम्हारा निर्मल बने,
फूलों के महक सा यश तेरा फैले,
पढो, कर्म करो, और बढ़ते ही रहो,|आज|

चमको आसमा पर चाँद तारे बनकर ,
मिलके रहो, सबके दुलारे बनकर,
चल पड़े जमाना, जिधर चलो उठकर,
खुश हम रहेगें ए बातें सुनकर,|आज |

31

गुलदस्ता

Chandra Mishra

नन्ही सी जान

मै प्रसाद पाकर था प्रासादों में सोया,
मानवता का नन्हा अंकुर बिह्वलता से रोया,
गाजे बजे सभी बजे बजता रहा सितार,
नन्ही सी एक जान आगई ममता उठी पुकार,
दौड़ धूप मच गयी खुशी से,लोग हुए बेहाल,
इसे बुलाओ, उसे बतावो, दे दो सब को हाल,
पत्र लिखे, कुछ फोन किये, कुछ को भेजा तार,
नन्ही सी एक जान आगई ममता उठी पुकार,
गायन वादन प्रतिदिन होता, सुवह शाम भिनसार,
हर्ष और उल्लास का मौका आये बारम्बार,
दिन मूहूर्त सब अच्छा पाया, ज्ञानी करे बिचार,
नन्ही सी एक जान आगई ममता उठी पुकार,
खर्च करो साथी सब बोले, लल्लू जेब स्वयं टटोले,
आवो तुम्हे पिलाये रस वो, जिसमे स्वाद अपार,
नन्ही सी एक जान आगई ममता उठी पुकार,

गुलदस्ता

Chandra Mishra

गीत

ना सोचना आया नही,
तन से नहीं,
मन से तो तेरे पास हूँ,
आखिर मै तेरा बाप हूँ,
यह क्या हुआ,
यह क्यों हुआ,
कौन है इसका जिम्मेदार,
क्या पुण्य क्या पाप ,
आखिर मै तेरा बाप,
तुने कभी सोचा,
तेरी माँ पर क्या गुजरी,
बस आखे बंद किये,
पी गयी आसू वह,
रह गयी मन मसोस कर,
तन तमतमाया,
मगर क्या पाया,
क्लेश, दुक्ख,
पाना था सुख,
क्या यह समय फिर कभी आएगा,
आएगा भी तो,
दूल्हा कोई और होगा,
तू होगा बाराती,
क्या देख कर उसे
फटेगी नहीं छाती,

समय याद होगा तो बहेगे आसू,
मिलेगा दुःख, मिलना था सुख,
बरबस अपने आप,
मै तेरा बाप,

गुलदस्ता

Chandra Mishra

बच्चो का प्यारा

बच्चो के संघ जो बन जाये,
छोटा सा बच्चा,
उसे बच्चे अच्छा कहते,
दादा हो या चच्चा,
नयी कहानी रोज सुनाये,
घोड़ा बन कर उसे घुमाये,
ध्यान लगाकर बात सुने जो,
वही उन्हें है अच्छा,|बच्चो..|
कभी स्वयं गलती कर जाये,
देखो बच्चा उन्हें बताये,
ऐसे नहीं ऐसे करो,समझे क्या?
तुम भी कह दो अच्छा, |बच्चो..|
बच्चो की बात जो माने,
बच्चो को जो प्यार करे,
बच्चे हमेशा उसे ही खोजे,
बच्चे उसी को याद करे,
देखो तुम भी कहते रहना,
अच्छा भई अच्छा, |बच्चो..|

गुलदस्ता

Chandra Mishra

चंदा मामा

नभ में बदल घुमड़ रहे है,
लाल गुलाबी कारे कारे,
दिन में सूरज चमका करता,
रात में चंदा के संग तारे,
चंदा मामा हमको देदो,
सारे नील गगन ले जावो,

बाग़ बगीचे भरे हुए है,
फूलो से और कलियों से,
काटों, भ्रमर, तितलियों से,
तितली रंग बिरंगी दे दो,
सारा उपवन तुम ले जावो, चंदा मामा

ढेर लगा है दूध दही का,
भरा पड़ा है माखन रोटी,
फल फूल नहीं चाहिए,
नहीं चाहिए दूध व रोटी,
चाकलेट बस हमको देदो,
दूध दही सारे तुम खावो, चंदा मामा

उचट गया है मन मेरा,
उचट गयी है नींद हमारी,
खेल खिलौने नहीं चाहिए,
आने की कर दो तैयारी,
लोरी वाली दादी दे दो,
दादा बाकी सब ले जावो, चंदा मामा

व्यंग

पेट्रोल पम्प

पी ए आता है,
सर झुकता है,
बा अदव कहता है,
मंत्री जी,
एक सेठ साहब आये है,
शुक्ला जी को साथ लाये है,
मंत्री जी बोले,
उन्हें सादर बुलाओ,बैठाओ,
चाय पान कराओ,
और कहना
थोडा समय दीजिये,
मंत्री जी आते है,
अभी नहाते है,
शुक्ला जी सेठ जी,
चाय पान करते है,
मंत्री जी का गुण गान करते है,
मंत्री जी पी ए से कहा,
जाओ शुक्ला जी को बुलाओ,
प्रसाद लाओ,
पी ए आकर कहता है,
शुक्ला जी,
मंत्री जी ने बुलाया है,
प्रसाद मगवाया है,
शुक्ला जी सेठ से बोले,

प्रसाद दो चढ़ा कर आता हू.
सेठ ने बैग खोला,
निकाला एक झोला,
शुक्ला जी से बोला,
एक लाख,
शुक्ला जी जाते है,
प्रसाद चढाते है,
एक- बताते है.
मंत्री जी सेठ को बुलवाते है,
सेठ जी आते है,
सर झुकाते है,
और बैठ जाते है.
मंत्री जी पंजा दिखा कर कहते है,
प्रसाद तो सभी चढाते है,
आप महा प्रसाद चढाओ,
शीघ्र ही पुण्य पाओ,
यह बच्चा जायेगा,
दफ्तर में प्रसाद बटेगा,
बढे बाबू प्रसाद पायेगे,
तुरंत फाइल लेके आयेगे,
हमसे दस्तखत करायेगे,
आप का काम हो जायेगा,
बात क्या है,
कोई पता न पायेगा,
फिर आप लगाना पेट्रोल पम्प,
रजिस्टर में दिखाना लीकेज,

गुलदस्ता

Chandra Mishra

कभी नौकर का बहाना,
मॉल आप भी खूब कमाना !
सेठ दूसरा झोला निकलते है,
शुक्लाजी को थम्हाते है,
चार है बताते है,
सर झुकाते है और,
उठ के चले जाते है.

गुलदस्ता

Chandra Mishra

सिर्फ आकड़ा जुटाने

राजनीतिक चाल देख कर,
मै तो घबराता हूँ,
सिर्फ अपनी बेगम को,
घोड़ो से बचाता हूँ,
प्यादों दो के लिए तो,
सिर्फ मेरे प्यादे ही काफी है,
उनके ऊट को,
अपनी हाथी से पिटवाता हूँ, राजनितिक
यह जनता हूँ कि,
उधर का राजा चल नहीं सकता,
बेगम से अपनी उसका,
ताल मिल नहीं सकता,
रूठी बेगम को मनाने में,
आज के जमाने में,
मै बिता देता हूँ समय,
सिर्फ आकड़ा जुटाने में,

41

Chandra Mishra

राजनीति के सतरंजो

राजनीति के सतरंजो पर,
निरीह जनता को ना तौलो,
सत्य बोल नहीं सकते हो,
इनसे तो झूठ ना बोलो,
अमन चयन इनका ना छीनो,
इन्हें स्वच्छ समाज तो दे दो,
लडवा कर आपस में इनको,
नफरत का तुम बीज न बोवो,|राजनीति|
खुश थे कल तक आपस में ए,
आज हुआ क्या इन्हें तो देखो,
जो हाथ बढा करते स्वागत को,
आज लिए हथियार है देखो.|राजनीति|
क्या वे दिन फिर से आयेगे?
राम रहीम, जॉन एक हो जायेगे?
दंगो के दौर ख़त्म हो जायेगे?
मौन रहो ना अब तो बोलो.|राजनीति|

गुलदस्ता

अब के नेता

देश प्रेम था पहले,
अब तो सत्ता प्रेमी है,
मर जाते थे स्वयं देश पर,
अब जनता मर जाती है,
राजनीति का ऐसा चक्कर,
सस्ती दारू महँगी शक्कर,
बच्चे रोये दूध नहीं है,
नकली दूध उन्हें पिलादो,
भूखे पेट नीद ना आती,
दावा खिला कर उन्हें सुला दो,
मिया वीबी काम पर जाते,
दोनों है तनख्वाह तो लाते,
फल फूल की बात ना पूछो,
पर पेट भर अन्न ना पाते,
कर से त्रस्त पड़ी है जनता,
कर्ज से त्रस्त पड़ा है देश,
आज के नेता बहार घुमे,
बदल बदल कर अपना वेश.

फाग

(होली गीत)

गुलदस्ता

Chandra Mishra

फाग

(बुढ़ापे का)
पति :-
प्रिये!
आज होली है,
मेरे हाथ रोली है,
पत्नी :-
आज क्या होली है?
अरे यह क्या होली है?
होली तो तब थी,
जब मै पहली बार,
तेर घर आयी थी,
सहमी सी,
छुई मुई सी,
खड़ी थी,
शर्म से था कपोल मेरा लाल,
बिन गुलाल,
बिन रोली,
वह थी होली,
यह क्या होली है?
अब तो तेरे हाथ रोली है.

गुलदस्ता

Chandra Mishra

कसक - बसंत मनाऊ

उठ री सखी वसंत ऋतू आया,
मधुर मधुप भवरों ने लाया,
फूल खिले है रंग बिरंगे
नीले पीले लाल बसंते,
सखी उनकी यादे बहुत सताती,
यहाँ बसंत बिरह वरसाती,
सहन करू कह कैसे आली,
मद मस्ती बसंत की प्याली,
चोली ने भी साथ है छोड़ा,
बढ़ी प्रीति जैसे घन घोरा,
सखी अब तो कुछ तुम्ही बतावो
जाई सन्देश सुनाई घर लावो,
कैसे निष्ठुर बने पिया है,
दर्द नहीं क्या मर्द हिया है,
सपनो में भी है तड़पाता,
पकड़ न पाती वह चला जाता,
अब जो पावू सखी सुनु मोरी,
प्रीत की बंधन प्रेम की डोरी,
पिया न छोडू, दु:ख न पाउ
हर पल यह बसंत मनाऊ,

गुलदस्ता

बस यही दो शब्द

मै गा पाता नहीं गुण गुना लेता हूँ,
बस यही दो शब्द, बस यही दो शब्द,
देखो आज होली है, साथियो की टोली है,
किसी के हाथ गुलाल, किसी के हाथ रोली है,
जो न सामिल हो सका, वंचित है खुशियों से,
और है स्तव्ध.. बस यही दो शब्द,
यहा नहीं है भंग, खेल नहीं सकता रंग,
पास में व्हिस्की है, प्रयोग थोडा रिस्की है,
क्या दिल की बात आयेगी, व्हिस्की के संग,
कह नहीं सकता मै हू स्तब्ध. बस यही दो शब्द.
होली की आग, उसकी लपट, पकड़ ली कपट,
जला डाली इर्षा, द्रेष, छद्म वेश,
जल गयी छत, बच गया अध् जला खंभ.
भरता हुआ दंभ,
राह गया अकेला, खड़ा स्तव्ध,
बस यही दो शब्द. बस यही दो शब्द.
आये हो आवो गले तो मिल जाये,
नए पुराने सब गिले तो मिट जाये,
आज तो बिखेरो हर्ष,
सुरु करो नया वर्ष, न रहो स्तव्ध,
बस यही दो शब्द. बस यही दो शब्द.
मै गा पाता नहीं गुण गुना लेता हू
बस यही दो शब्द, बस यही दो शब्द.

होली है भाई होली है.

देखो प्यारे साथ हमारे
ना रंग ना रोली है
खेलो प्यार से होली है.
होली है भाई होली है.
साथी हैं ना साथ है उनका,
यह समुदाय मात्र त्रिन भर का,
सबसे प्यारी बोली है.　　|खेलो..
होली है भाई होली है.
यह विचित्र सी बात है ,
कोई ना मेरे साथ है,
कैसा यह रंग-रोली है,
होली है भाई होली है. |खेलो..
सबकुछ　लगता सपना सा,
द्वन्द हृदय में कल्पना सा,
प्रेम की मीठी बोली है,
होली है भाई होली है. |खेलो..

गुलदस्ता

लाल गाल कैसे

लाल गाल कैसे, हे लाल गाल कैसे
लाल गाल कैसे? - गुलाल से,
होली खेलेगे हम प्यार से
हो हो होली खेलेगे हम यार से.
नाचेगे गायेगे खुशियाँ मनायेगे
चारो तरफ रंग रोली उड़ायेगे,
मल मल के कर देगे लाल !गाल!
लाल गाल कैसे है लाल गाल कैसे
पीयेगे भंग और खेलेगे रंग
दीखेगा लाल लाल साड़ी और अंग
मल मल गुलाल कर देंगें लाल !गाल !
लाल गाल कैसे है लाल गाल कैसे
देखो देखो आयी साथियों की टोली,
गाते हुए- होली है होली,
भीगा है तन इनका और लाल गाल!
लाल गाल कैसे है लाल गाल कैसे

भजन

गुलदस्ता

Chandra Mishra

मनवा राम के भजे से

कस न मगन होई जाई हो, मनवा राम के भजे से,
राम के भजे से श्रीराम के भजे से,
श्रीराम के भजे से, सीताराम के भजे से,
कस न मगन होई जाई हो मनवा राम के भजे से.
कस न मगन होई जाई हो मनवा कृष्ण के भजे से,
कृष्ण के भजे से श्रीकृष्ण के भजे से,
श्रीकृष्ण के भजे से, राधे कृष्ण के भजे से,
कस न मगन होई जाई हो मनवा कृष्ण के भजे से.
कस न मगन होई जाई हो मनवा शिव के भजे से,
शिव के भजे से, सदा शिवे के भजे से,
आशुतोष के भजे से, त्रिपुरारी के भजे से,
कस न मगन होई जाई हो मनवा शिव के भजे से.
कस न मगन होई जाई हो मनवा साई के जपे से,
साई के जपे से, शिर्डी साई के भजे से,
शिर्डी साई के भजे से, पुठापरती साई के जपे से,
कस न मगन होई जाई हो मनवा साई के भजे से

गुलदस्ता

Chandra Mishra

ठगवा लागा रे बटोहिया

ठगवा लागा रे बटोहिया अब सम्हालो गठरी,

अभी शुरू किया है यात्रा जाना है बहू दूर,

सारा पग है उभड खाभर चोरो से भर पूर,

कही ना तुमको मिलेगी छाया माया से रह दूर,

कर कुछ ऐसा चलता जा, बनी रहे पटरी, |ठगवा|

गठरी तेरी अभी नयी है पुण्य भरी है सारी,

माया मोह ठगों से बचना कर देगे सब खली,

पछताए फिर पहुँच के मंजिल होगी नहीं सुधारी,

राम नाम का संबल लेले बची रहे गठरी |ठगवा|

दान पुण्य जप तप से भर लो अपनी ए गठरी,

चोर छुवे ना पड़ी रहे यदि बाहर ए गठरी,

संत समागम के उचारण, चोर धरे डगरी,

राम नाम तुम भी अब जप लो पार करो पटरी,|ठगवा|

राम जपो, सियाराम जपो, साधक बन नगरी,

कृष्ण कहो राधे कृष्ण कहो, चलता जा डगरी,

रमा रमापति, उमा उमापति, सारी विघन हरी,

जै बजरंगी कहो तो भैया पहुच जाय गठरी,|ठगवा|

गुलदस्ता

Chandra Mishra

मैं तो चली थी -निर्गुण भजन

मैं तो चली थी छुपके छुपाके,
बीच में पायल बोल पड़ी,-२
सैया बसे तेरे ऊंची अटरिया,
खिड़की से ननदी बोली पड़ी,|मैं तो-२|
सासू जी पूछे जाना कहाँ?
शरम की मारी मैंतो रोइ पड़ी,|मैं तो -२|
हमें न सूझे जाऊ कहा अब,
वहीं की वहीं मैं तो ठाडी रही,|मैं तो-२|

दे दे दरश मुरारी

मेरी भीगी अँखिया सारी, मोहे दे दे दरश मुरारी,
दया धरम नही तन में मेरे, ना पूजा की थाली,
भक्ति भावना आयी मन में, दे दे दरश मुरारी,|मेरी|
दर दर भटका, दर दर भागा, ठौर कही ना पाया,
शरण में लेलो साई मुझको, दर पर तेरे आया,
शरणागत पर दया करो प्रभु, विपदा मिट जाये सारी,|मेरी|
शरणागत का हाथ थाम, भवसागर पार करावो,
बिगड़ी बात बनादो साई, देर ना अब तुम लावो,
भटका मन अब ठौर तो पाए, पाए दरश तुम्हारी,|मेरी|

Chandra Mishra

राम राम तू बोल

नींद से आखे खोल,
मुसाफिर राम राम तू बोल,
चिड़िया बोले राम राम कह,
पवन झकोरे राम राम कह,
भवरो की गुंजार कहे अब,
राम राम तू बोल |मुसाफिर|
पुष्प सुरभि कहे राम राम कह,
सूर्य किरण कहे राम राम कह,
संतो का जमघट मंदिर में,
करे राम राम के शोर |मुसाफिर|
नींद से आँखे खोल~ल,
मुसाफिर राम राम तू बोल.

गुलदस्ता

हरी ॐ तत्सत

जपा कर जपा कर महामंत्र ए है,
हरी ॐ तत्सत हरी ॐ तत्सत,
जपो राम राघव, जपो कृष्ण माधव,
हरे राम राघव, हरे कृष्ण माधव,
मगर तुम ना भूलो महामंत्र ए है,
हरी ॐ तत्सत हरी ॐ तत्सत,
जपो शिव त्रिलोचन, जपो संकट मोचन,
हरे शिव त्रिलोचन, हरे संकट मोचन,
मगर यद् रखना, महामंत्र ए है,
हरी ॐ तत्सत हरी ॐ तत्सत,

गुलदस्ता

साईं ~ई काग रहा बडभागी

वह तो राम चरण अनुरागी,

प्रभु संघ खेले दरसन पावै,

प्रभु जूठन प्रसाद वह खावै,

नहीं देखे प्रभु आगन जबही,

प्रभु बोलाई लेई बागी,|साईं ~ई|

जो प्रभु रहा नचावत सबही,

सोई प्रभु काग नचावै,

जो साईं आवत नही बस में,

काग न सोई बस आवै,

नर लीला बस प्रभु रोवत है,

काग तो उड़ी उड़ी भागी,|साईं~ई|

जेहि प्रभु पावन संत है ध्यावत,

केहि बिधि पकड़ न पावत,

सोई प्रभु धावत काग के पीछे,

पकड़ न आवत खेलावत,

प्रभु मुस्कात प्रेम के बस होई,

काग चरण छुई छुई भागी,|साईं~ई|

प्रभु रोवत है करत न भोजन,

माता तबहि बुलावै,

काहे न आवै काग मोरे अंगना,

आकर लल्ला खिलावै,

आ रे काग ले माखन रोटी,

हंसी प्रभु मातु गले लागी,साईं~ई|

56

गुलदस्ता

Chandra Mishra

प्रभु जी कैसे तारोगे

हमरी अवगुण भरी शरिरिया,
प्रभु जी कैसे तारोगे,
कैसे तारो गे, कैसे तारोगे,
प्रभु जी कैसे तारोगे, |हमरी|
दया धर्म नहीं तन में मेरे
ना तो भक्ति ना ज्ञान,
ना कुछ करनी, नाहीं करम गति,
भ्रमण किया अनजान,
शरण में आया प्रभु मै तेरे,
क्या हमे उबारोगे? |हमरी|
तामस तन कृष गात है मेरा,
भक्ति किया ना जाय,
संत समागम किया कभी ना,
दूर खड़ा था जाय.
शरणागत पर दया करो प्रभु,
हमें क्या पार उतारोगे? |हमरी|

हरे राम शिव

हरे राम शिव, हरे राम शिव,
हरे राम शिव. हरे हरे.
हरे कृष्ण शिव, हरे कृष्ण शिव,
हरे कृष्ण शिव, हरे हरे,
सियाराम शिव, सियाराम शिव,
सियाराम शिव, हरे हरे.
राधे श्याम शिव, राधे श्याम शिव,
राधे श्याम शिव, हरे हरे.
साई राम शिव, साई राम शिव,
साई राम शिव, हरे हरे.
हरे राम शिव, हरे कृष्ण शिव,
राधे श्याम शिव, हरे हरे.

भक्तिगीत - जनमे राम

जनमे राम अवध चल सजनी-२
दशरथ पिता कौसल्या सी जननी
लछमन शत्रुघ्न भाई भरत सो
बरनी न जाये जाकर करनी. |जनमे|
देखो अवध की शोभा निराली,
त्रिविध बयार वहे सब काली,
सूझे ना दिन ना सूझे रजनी. |जनमे|
बजत बधैया दशरथ द्वारे,
सुत मागन गन सबहि पधारे
वरनत अवध की कीर्ति और करनी.|जनमे|
करत न्योछावर राजा रानी,
अन धन सोना रतन की खानी,
संत मागत दरश कुछ जाई नहीं बरनी.|जनमे|

गुलदस्ता

राम राम कह

रसना राम राम कह राम
राम राम कह, राम राम कह,
राम राम कह राम |रसना|
आँख पियासी दरश रूप की,
श्याम सलोने राम,
मन मंदिर में आई बसों,
श्याम राम घनश्याम, |रसना|
नयन मूद लू फिर ना खोलू,
दरस करू आठो याम,
श्रवण सुना चहत सबद एक
नहीं दूजा श्रीराम |रसना|
बरबस मुख से यही निकले,
राम राम कह राम राम कह
राम राम कह राम |रसना|

गुलदस्ता

Chandra Mishra

करुण कथा

कोई करुण कथा कहे आज,
की नयनो से नीर बहे,
नीर कपोल दग्ध से लागे,
जब दुःख अश्रु बहे,
निर्मल हो जाय मन ए तुम्हारा,
मन की मैल बहे,
पावन कर दे हृदय निकल कर,
सब संताप बहे,
पावन हृदय निवास प्रभु का,
सुख अनुभूति चहे,
बालक प्रभु बस मन में मेरे,
अति उत्साह रहे,
नयन मूद ले निकल न पावै,
मूरति बसी रहे,
कोई करुण कथा कहे आज,
की नयनो से नीर बहे,

निक लागो

निक लागो, निक लागो, हे निक लागो,
सावरो सलोने बहू निक लागो.
मुरली तोहर निक लागो हे सवरिया
धुन सुन मुरली की भई मै बवरिया,
जिधर से आवाज़ आये उधर भागो. |हे निक|
मोर मुकुट सिर बहु निक लागो,
उर बैजंती माला अति छाजो,
श्याम तेरो पीताम्बर से दुःख भागो. |हे निक|
चितवन तोरी अति मन को भावो,
श्याम कमल पद हृदय लुभावो
मधुर मुस्कान पर जग त्यागो. |हे निक|

गज़ल

गुलदस्ता

Chandra Mishra

मैंने मुसीबतों में

मैंने मुसीबतों में गुजारी है जिंदगी,
खुशिया तो मेरे द्वार से वापस चली गयी,
देखा था मुक्कदर को हमने करीब से.
पाता नहीं वो हमसे क्यों दूर हो गए,
सहारा "मय" का लिया गम भुलाने के लिए,
लेकिन पाया की "मय" हमे पीता चला गया,
पैदा किया ना हमने एक भी दुश्मन,
हालात ऐसे आये बनाते चले गए
क्या करू ऐ रब अब तुम्ही बता मुझको,
जो सुझा हमें समय पर करता चला गया.

तेरी कसमों को

तेरी कसमों को बाखूबी निभाई हमने,
दिल की बात दिल से होठ तक ना लाई हमने,
गुम तो होना था हमें तेरे गम में,
जाम तो जाम रहा, पैमाना ना उठाई हमने, |तेरी|
ऐ मेरे सनम तुम मुझ पर जुल्म ना कर,
सोच जरा तन्हाई में कैसी कहर ढाई तुमने. |तेरी |
उठा लू जाम ऐ मेरे दिल के मालिक कह दे,
नशा अब ना रहा, जो आँखों से पिलाई तुमने, |तेरी|
तेरी कसमों को वाखूबी निभाई हमने,
दिल की बात दिल से होठ तक ना लाई हमने,

गुलदस्ता

गिर गया दरख्त

गिर गया दरख्त एक, मेरे मजार पर,
किसे कहू कोई तो बता दे घर जाकर,
आ गया दिने कयामत, वो आयेगे यहाँ पर,
फुर्सत कहाँ है उनको, देखे डाली उठा उठा कर,
रह जाऊंगा फिर ऐसे, एक वर्ष मैं यहाँ पर,
समझ लेगे वो, रह गया फिर बहाने बनाकर।
क्या पता उनको, देखें गर स्वयं आकर,
आखें होगी नम, सिर्फ तरस खा खा कर।

दिवाली गीत

गुलदस्ता

दिवाली गीत

आज दिवाली के दीप जलाओ दो,
आज की रात का अंधकार मिटा दो,
कर दो प्रकाश, ना बैठो उदास,
जो उद्विग्न हो उन्हें हँसा दो, |आज|
राहें मिल जाएगी जब होगा प्रकाश,
मन खिल उठेगे जब होगा अट्टहास,
घुटन अंदर की, हवा में उड़ा दो, |आज|
बहुत है अँधेरा चाहिए प्रकाश,
होगा सबेरा ना होना उदास,
मिलन की वेला है उन्हें जगा दो, |आज|
चमकेगी रातें चमन खिल उठेंगे,
मोती के दाने, विखेरे मिलेंगे
स्वागत करेगा प्रभात,
सब को बता दो |आज|

साथी दियना बारो

साथी दियना बारो, बहुत बा अंधियार,
चमका दो चहुओर, कि लागे भिनसार, |साथी|
दियना जले से, अंधकार मिट जाई,
स्नेह के रहे से, घृणा उपजि ना पाई,
मिलि रह प्रेम से, न कर अहंकार, |साथी|
पा जाइब पंथ, ज्ञान दीप के जले से,
बढेगा प्रकाश, स्नेह घृत के पड़े से,
तम मिटी जाई, रात होई चाटकर, |साथी|
ऊच नीच भूल जाई, ज्ञान के मिले से,
भेद भाव मिटी जाई, गले के लगे से,
हंसी खुशी जिंदगी, लगालो ऐसे पार |साथी|

Chandra Mishra

सुर मिले ना

सुर मिले ना तेरा मेरा ~रा,
गीत मै क्या गाऊं.
बहे हवा भयानक आज,
मै कैसे दीप जलाऊ,
किसके दिल में क्या है,
मै कैसे उसे बताऊं,
प्रेम से आवो आज,
बैठ के दीवाली मनाऊ,
सुर मिले ना तेरा मेरा ~रा,
गीत मै क्या गाऊ.

हास्य कबिता

गुलदस्ता

Chandra Mishra

मै गाता नहीं

सबको मालूम है मै गाता नहीं,
फिर भी सुना देता हूँ,
कभी इनको, कभी उनको, कभी उनको।
|सबको|

ए शव्द क्या है, हमे मालूम नहीं,
माला सी पिरो देता हूँ,
कभी इधर, कभी उधर कभी किधर।
|सबको|

रस क्या होता है, हमे मालूम नही,
यों ही लिख दिया करता हूँ,
कभी कुरस, कभी नीरस, कभी सरस।
|सबको|

लोगो को अच्छा लगा? हमें मालूम नहीं,
फिर भी मुह फैला दिया करता हूँ,
कभी हल्का, कभी ज्यादा, कभी बहुत ज्यादा।
|सबको|

Chandra Mishra

बा~बा बड़े दयालू

बा~बा बड़े दयालू
भाई बा~बा बड़े दयालू.
नित्य प्रति सुवह शाम
देते गर्म कचोरी - आलू।
बा~बा बड़े।
संतो को हर समय,
सुलभ कराते, फल, केले और रतालू।
बा~बा बड़े.. ।
ध्यावत उनको सब मिल,
राम, श्याम, मोहन और कालू। ।
बा~बा बड़े..।
मोहन भोग लगे नित,
संत पावै प्रसाद, बचे रहे चालू।
बा~बा बड़े..।

गुलदस्ता

भूख जगाई

पूछो ना कैसे मैंने भूख जगाई,

सुबह को जगा नास्ता खाया,

उपर से प्याली चाय लगाई,| पूछो ना|

खिचड़ी खाया, पानी पीया,

तब जा कर यह राह पर आयी, |पूछो.. |

भूना खाया, सूप भी पीया,

चाय पे चाय कई चाय जमाई, |पूछो ..|

सूप चाय से मन कुछ स्थिर,

अब तो नजर कचोरी पर आयी, |पूछो..|

पूछो ना कैसे मैंने भूख जगाई,

पपीहा कस पियु पियु (बिरह गीत)

पपीहा कस पियु पियु बोलत आज
बिन बदरा बरसात न होए.
बिन पानी के प्यास बुझे ना,
देखत कस न श्रृंगार हमारा,
देखत कस ना साज,| पपीहा..|

मन में पिया की आस हमारे,
नयन दरस की प्यास हमारे,
मै बावरी ख़ुशी से पागल,
समुझि पिया का राज, |पपीहा...|

बिनु बदरा बरसात न होए,
बिनु पानी के प्यास बुझे ना,
बिनु पिय देखे दृग नही रीझे.
मन में बहुत संताप आज, |पपीहा...|

घन बदरा घनघोर भई वर्षा,
तन भीगा मन प्यासा,
विरह अगिनी अति मन तडपाये,
पिया मिलन की आस है आज, |पपीहा...|

गुलदस्ता

Chandra Mishra

लोकगीत

राजस्थान का लहंगा औरो दिल्ली क सलवार,
बनारस की साड़ी हो या ढाका का मलमल यार,
मिर्ज़ापुर की घुघटा वाली मारे नयन कटार
हे भैया मारे नयन कटार, हो बबुआ मारे नयन कटार,

डगमग डोले प्याला लेकर, इधर उधर उस पार,
प्याला बोले बोतल से की सोडा है तैयार,
बरफ निकल कर बोल उठा की रहना होसियार,
मिर्ज़ापुर की घुघटा वाली मारे नयन कटार.

षटरस व्यंजन के ऊपर - नेवुआ और अचार,
पापड़ की तो बात न पूछो, मिरचा है तैयार,
सलादे चमचम बोल उठा, अब तो आवो यार,
मिर्ज़ापुर की घुघटा वाली मारे नयन कटार.

आज का शुभ दिन ऐसा की नाचों की भरमार,
बहुत दिनों से आज के दिन का था हमको इंतजार,
आवो प्यार से नाचे गाये, यही आज का सार,
मिर्ज़ापुर की घुघटा वाली मारे नयन कटार.